经典碑帖集字创作蓝本

草书游仙诗选

（修订本）

胡紫桂 主编 · 李宏伟 编著

CTS 湖南美术出版社

图书在版编目（CIP）数据

经典碑帖集字创作蓝本·草书游仙诗选 / 李宏伟编

著.—长沙：湖南美术出版社，2013.3

ISBN 978-7-5356-6163-0

Ⅰ.① 经… Ⅱ.① 李… Ⅲ.①草书—碑帖—中国

Ⅳ.① J292.21

中国版本图书馆CIP数据核字(2013)第057131号

经典碑帖集字创作蓝本·草书游仙诗选

出 版 人：黄 啸

策 划：胡紫桂

主 编：胡紫桂

编 著：李宏伟

责任编辑：胡紫桂 邹方斌

技术编辑：胡海成

特约编辑：李 婷

责任校对：徐 晶

装帧设计：田 飞

出版发行：湖南美术出版社

（长沙市东二环一段622号）

经 销：湖南省新华书店

制版印刷：郑州新海岸电脑彩色制印有限公司

（郑州市鼎尚街15号）

开 本：889mm×1194mm 1/16

印 张：4

版 次：2013年6月第1版

印 次：2020年4月第3次印刷

书 号：ISBN 978-7-5356-6163-0

定 价：19.80元

邮购联系：0731-84787105 邮编：410016

网 址：http://www.arts-press.com

电子邮箱：market@arts-press.com

如有倒装、破损、少页等印装质量问题，

请与印刷厂联系斠换。

联系电话：0371-55189150

出版说明

临摹是学习书法的重要手段，是学习书法的必经之路。

从古至今，所有的书法大师都是以临摹的方式，站在前人的肩膀上而获取更高成就的。

临摹的最终的目的是创作。那么，我们究竟该如何从临摹过渡到创作呢？究竟该如何将平日所学化为己用，巧妙地融入到创作中去呢？

最理想的方式当然是将书法大师的作品反复临摹，领略其笔墨的韵味，细察其结构的奥妙，做到心领神会，烂熟于心，只等到有一天悟出真谛，懂得了将林林总总的碑帖融会贯通，随手拈来，娴熟自如地加以运用，进而推陈出新，抒发个性情怀，铸就精彩风格，或如云如烟，或如铁如银，或如霜叶，或如瀑水，终能赢得自己的一片天空。

问题是要达到这种境界，需要长年累月的耕耘，心无旁骛的投入，也少不了坐看云起的心境，红袖添香的氛围。而今天，鳞次栉比的高楼大厦，川流不息的车水马龙，早将我们的生命历程切割成支离的片段，也将那看云看山看水的心境挤压得喘不过气来，人们行色匆匆，一路风尘，流放了那墨香浸润的浪漫。有什么方法，有什么途径，能让我们能拾掇起那零碎的光阴，高效、快捷、愉悦地从临摹走向创作？

正是基于这种愿望，我们特别策划了这套选题，聘请国内具有丰富创作经验的书家们共同编撰了这套丛书。在文字内容上力求经典，在书法风格上力求和谐，同时兼顾形式的丰富多样。我们的目的就是希望能引导读者在学习本书的过程中对古代书法精华有更深一层的理解与把握，在最短的时间内进入创作状态。在这里，我们可以看到同一件作品中既有二王，又有宋四家，或者孙过庭、赵孟頫、王铎……甚至还会看到唐代书家书写宋词，宋代书家书写元曲的"有趣"现象……

本丛书编辑的这些作品风格上可能还不十分"统一"，也可能存在一些不"完美"的地方，但是，它将有助于我们改变固有的临摹习惯和创作思维模式，它带给我们的不仅仅只是"新奇"，还有因这"新奇"所激发的思考，让我们在揣摩与领悟中不断地逼近书法的创作高峰。

癸巳初夏　胡紫桂重订于两溪草堂

目 录

虚空结翠郁苍苍，拍手行歌到上方。我愿众生登寿域，仙泉端为老人香。

李涵虚游蟆颐观

万事不如意，归来复吟诗。此身宜独善，吾道未尽差。春速燕来早，夜寒鸡唱迟。晓星如碗大，天象少人知。

李涵虚　晓起大悟

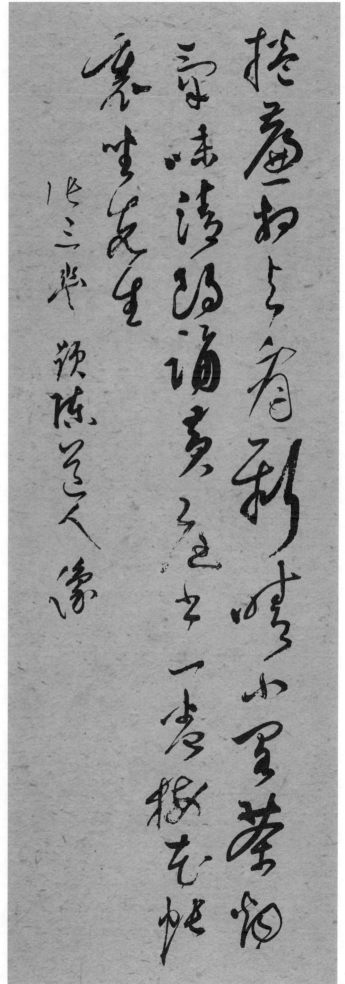

小乾坤里大乾坤，中有吾家不二门。劝汝世间求道客，休从尘海走浑浑。

小乾坤里大乾坤，中有吾家不二门。劝汝世间求道客，休从尘海走浑浑。

北三丰 题梦九院中

华阳范监居幽眇，不到元窗未易逢。山气半为湖外雨，松声遥答岭头钟。常闻神女骑龙过，亦有仙人控鹤从。安用乘流三万里，小天元在积金峰。

【张伯端·绝句（二首）】 饶君了悟真如性，未免抛身却入身。何似更能修大药，顿超无漏作真人。 道自虚无生一气，便从一气产阴阳。阴阳再合成三体，三体重生万物昌。

饶君了悟真如性
未免抛身却入身
何似更能修大药
顿超无漏作真人
道自虚无生一气
便从一气产阴阳
阴阳再合成三体
三体重生万物昌

张伯端诗 祝宝吉书

人生虽有百年期，夭寿穷通莫预知。昨日街头犹走马，今朝棺内已眠尸。妻财抛下非君有，罪业将行难自欺。大药不求争得遇，遇之不炼是愚痴。

人生虽有百年期，夭寿穷通莫
预知。昨日街头犹走马，今朝棺
内已眠尸。妻财抛下非君有，罪
业将行难自欺。大药不求争得
遇，遇之不炼是愚痴。

张伯端 七言四韵

何处求玄解，人间有洞天。勤行皆是道，谪下尚为仙。蔽景乘朱凤，排虚驾紫烟。不嫌园吏傲，愿在玉宸前。

气为还元正，心由抱一灵。凝神归罔象，飞步入青冥。整服乘三素，旋纲蹑九星。琼章开后学，稽首奉真经。

徐铉 步虚词

青溪道士人不识，上天下天鹤一只。洞门深锁碧窗寒，滴露研朱点周易。

青溪道士人不识
上天下天鹤一只
洞门深锁碧窗寒
滴露研朱点周易

高骈 步虚词

何处同仙侣，青衣独在家。暖炉留煮药，邻院为煎茶。画壁灯光暗，幡竿日影斜。殷勤重回首，墙外数枝花。

华表千年鹤一归，凝丹为顶雪为衣。星星仙语人听尽，却向五云翻翅飞。

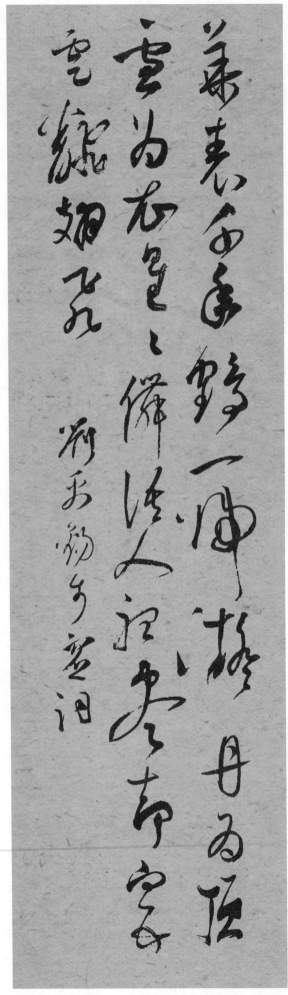

汉武清斋读鼎书，内官扶上画云车。坛上月明宫殿闭，仰看星斗礼空虚。

汉武清斋读鼎书，内官扶上画云车。坛上月明宫殿闭，仰看星斗礼空虚。

陈羽 步虚词

醒人爱向山中宿

况在葛洪丹井西

庭前有个长松树

夜半子规来上啼

顾况 山中

回步游三洞，清心礼七真。飞符超羽翼，禁火醮星辰。残药沾鸡犬，灵香出凤麟。壶中无窄处，愿得一容身。

渡水傍山寻石壁，白云飞处洞门开。仙人来往行无迹，石径春风长绿苔。

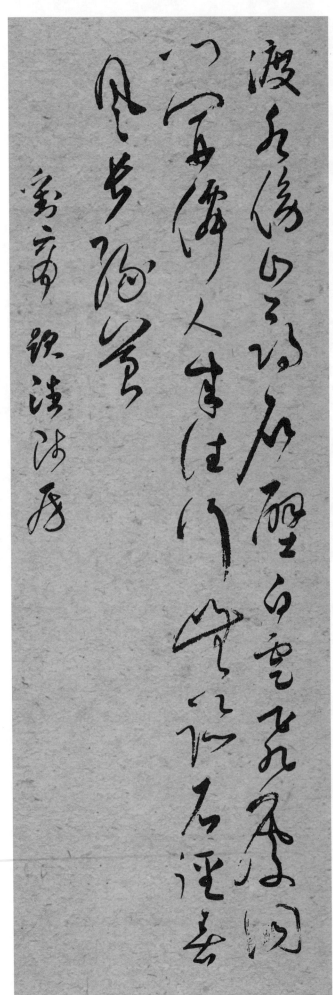

羽幢泛明霞，升降何缥缈。鸾凤吹雅音，栖翔绛林标。玉虚无昼夜，灵景何皎皎。一睹太上京，方知众天小。

道生乃太乙，守静即玄根。中和炼九气，甲子谢三元。居心受善水，教学重香园。兔留报关吏，鹤去画城门。更以忻无迹，还来寄绝言。

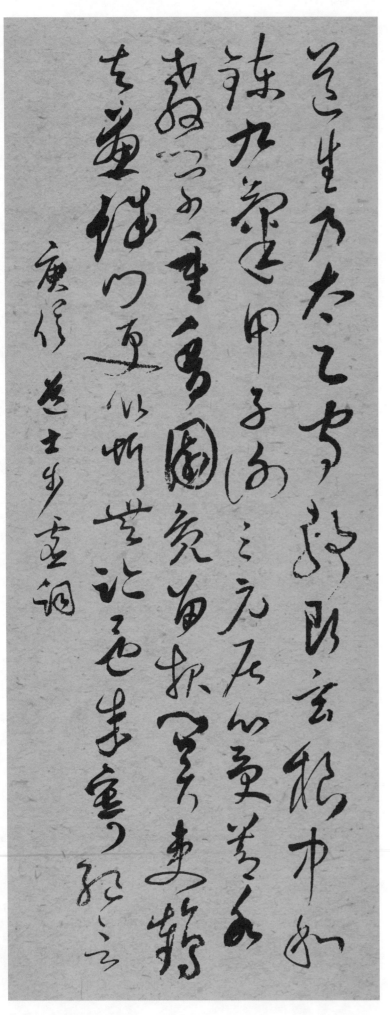

金灶新和药，银台旧聚神。相看但莫怯，先师应识人。

石软如香饭，铅销似熟银。蓬莱暂近别，海水遂成尘。

庚午 仙山诗二首

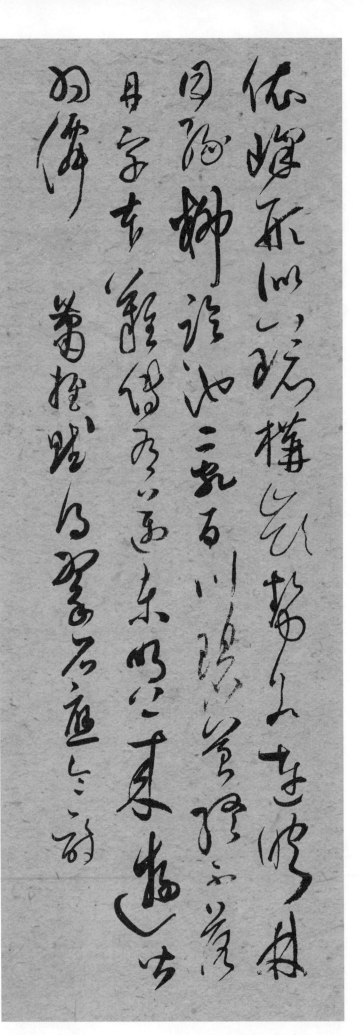

依峰形似镜，构岭势如连。映林同绿柳，临池乱百川。碧苔终不落，丹字本难传。有迈东明上，来游皆羽仙。

冲虚冥至理，体道自玄通。不受子阳禄，但饮壶丘宗。泠然竟何依，挑挑游大空。未知风乘我，为是我乘风。

游鱼迎浪上，雏雉向林飞。远村云里出，遥船天际归。魏世重双丁，晋朝称二陆。何如今两到，复似凌寒竹。

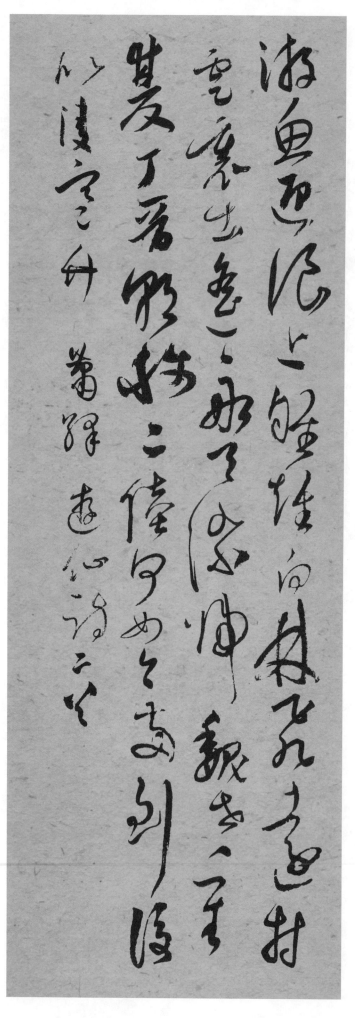

【萧纲·临后园诗】

隐沦游少海，神仙入太华。我有逍遥趣，中园复可嘉。千株同落叶，百尺共寻霞。

临沧游少海神仙入太华我有逍遥趣中园复可嘉千株同落叶百尺共寻霞园诗

恍忽烟霞散，飕飕松柏阴。幽山白杨古，野路黄尘深。终无千月命，安用九丹金。阙里长芜没，苍天空照心。

恍忽烟霞散，飕飕松柏阴。幽山白杨古，野路黄尘深。终无千月命，安用九丹金。阙里长芜没，苍天空照心。

晨风被庭槐，夜露伤阶草。雾苦瑶池黑，霜凝丹墀皓。疏条索无阴，落叶纷可扫。安得紫芝术，终然获难老。

晨风被庭槐，夜露伤阶草。雾苦瑶池黑，霜凝丹墀皓。疏条索无阴，落叶纷可扫。安得紫芝术，终然获难老。

光风动春树，丹霞起暮阴。嵯峨映连璧，飘摇下散金。徒自临濠渚，空复抚鸣琴。莫知流水曲，谁辩游鱼心。

艅艎何泛泛，空水共悠悠。阴霞生远岫，阳景逐回流。蝉噪林逾静，鸟鸣山更幽。此地动归念，长年悲倦游。

发与年俱暮，愁将罪共深。聊持转风烛，暂映广陵琴。

仙人白鹿上，隐士潜溪边。试取西山药，来观东海田。

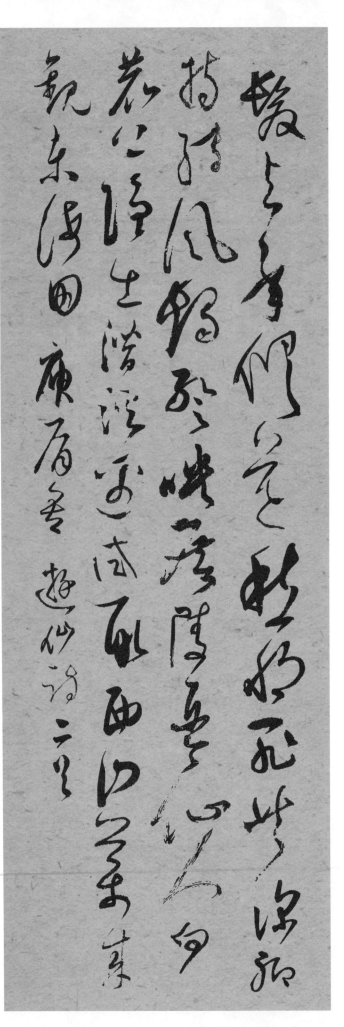

九丹开石室，三径没荒林。仙人翻可见，隐士更难寻。篱下黄花菊，丘中白雪琴。方欣松叶酒，自和游山吟。

烧山多诡怪，苍岭复迢递。神芝曜七明，山蒲舍九节。日鞯若回驾，相待青云际。

【吴均·山中杂诗（三首）】山际见来烟，竹中窥落日。鸟向檐上飞，云从窗里出。

绿竹可充食，女萝可代裙，山中自有宅，桂树笼青云。

具区穷地险，嵇山万里余。奈何梁隐士，一去无还书。

秋风木叶落，萧瑟管弦清。望陵歌对酒，向帐舞空城。寂寂檐宇旷，飘飘帷幔轻。曲终相顾起，日暮松柏声。

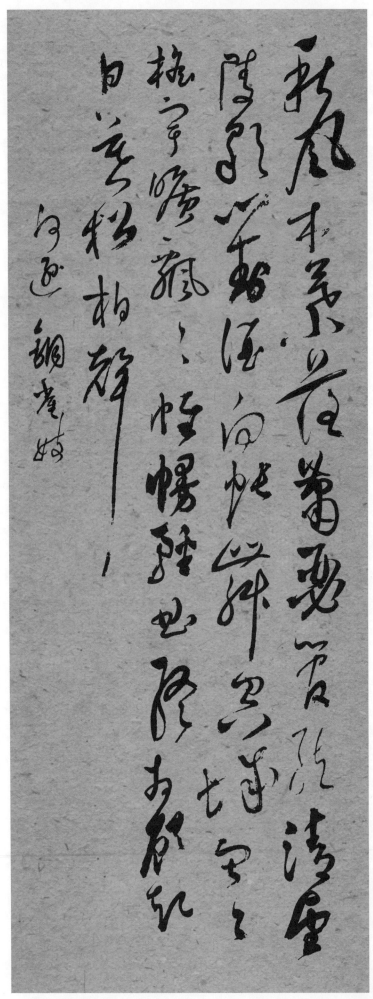

托性本禽鱼，栖情闲物外。萝径转连绵，松轩方杳蔼。丘壑每淹留，风云多赏会。

托性本等鱼栖情（）抽谷萝迳转
连绵松轩方杳蔼丘壑每淹留

风云多赏会

萧子良《游后园》诗

余嘗愛玩其聲以乘自汪此生

湖船里篷以乘自汪此存

雲以紫氣東來之道

白人吟咏時陶寫生度

人初川因摘園公為來

但無清淑天性折為榮

只好佳此惆悵空上顷已

俾時此生慷名而榮然

山中何所有，岭上多白云。只可自怡悦，不堪持赠君。

夷甫任散诞，平叔坐谈空。不言昭阳殿，化作单于宫。

乘烟霞。暂下宛利城，渺然思金华。自此非久住，云上登香车。适向人间世，时复济苍生。度人初行满，辅国亦功成。但念清微乐，谁忻下界荣。门人好住此，翛然云上征。退仙时此地，去俗久为荣。今日登云天，归真游上清。泥丸空示世，腾举不为名。为报学仙者，知余朝玉京。

先师有冥藏，安用羁世罗。未若保冲真，齐契箕山阿。良工眇芳林，妙思触物骋。篾疑秋蝉翼，团取望舒景。

王徽之诗

许询之诗 游仙二诗之一

【吴筠、叶法善·游仙诗（各三首）】

返视太初先，与道冥至一。空洞凝真精，乃为虚中实。变通有常性，合散无定质。不行迅飞电，隐曜光白日。玄栖忘玄深，无得固无失。招携紫阳友，合宴玉清台。排景羽衣振，浮空云驾来。灵幡七曜动，琼璋九光开。凤舞龙璈奏，虬轩殊未回。峻朗妙门辟，澄微真鉴通。琼林九霞上，金阁三天中。飞虬跃庆云，翔鹤抟灵风。郁彼玉京会，仙期六合同。昔在禹余天，还依太上家。忝以掌仙录，去来

怒如奔雷帜七曜动瑶瑶浑乃兄

屏风写蒲萄云枝北斗

姑苏回顾的妙叩咱咖讯先

从道琼林九霄上坐宝宣之

从中 龙蛇洼笺雪翔缈

捋毫凤飒时暇玉京觉心

动六岳同等石岩停乃灵上

佐右心留系以掌似缈铭女来

吏部信才杰，文锋振奇响。调与金石谐，思逐风云上。岂言陵霜质，忽随人事往。尺璧尔何冤，一旦同丘壤。

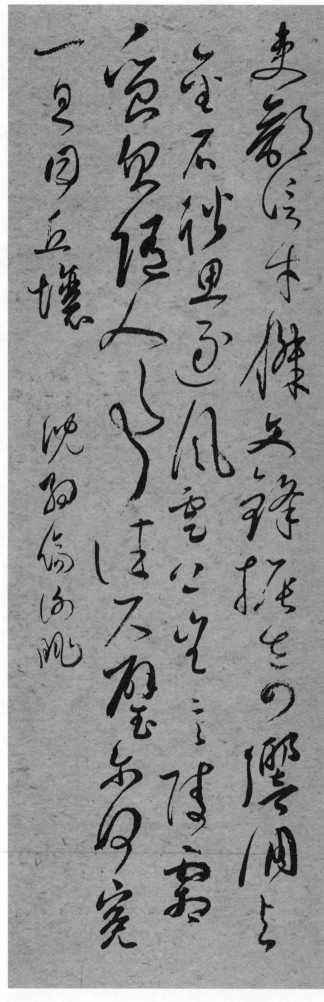

灵园同佳称，幽山有奇质。停采久弥鲜，含华岂期实。长愿微名隐，无使孤林出。

灵园同佳称幽山有奇质停采久弥鲜含华岂期实长愿微名隐无使孤林出

沈约 咏山榴

【吴迈远·游庐山观道士石室】

蒙茸众山里，往来行迹稀。寻岭达仙居，道士披云归。似著周时冠，状披汉时衣。安知世代积，服古人不衰。得我宿昔情，知我道无为。

静。沧浪奚足劳，孰若越玄井。

驾欻敖八虚，徊宴东华房。阿母延轩观，朗啸蹑灵风。我为有待来，故乃越沧浪。乘飙溯九天，息驾三秀岭。有待徘徊眄，无待故当

杨羲 云林与众真吟 二首

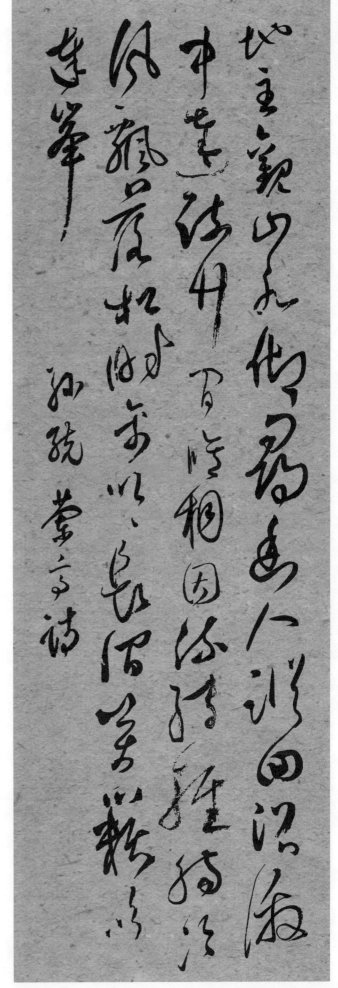

【孙统·兰亭诗】 地主观山水，仰寻幽人踪。回沼激中逵，疏竹间修桐。因流转轻觞，冷风飘落松。时禽吟长涧，万籁吹连峰。

【袁宏·从征行方头山】

峨峨太行，凌虚抗势。天岭交气，窈然无际。澄流入神，玄谷应契。四象悟心，幽人来憩。

嵯峨太行，凌虚抗势，天岭交气，窈然□际，澄流入神，玄谷应□，四象悟心，幽人来憩

袁宏 从征行方头山

放浪林泽外，被发师岩穴。仿佛若士姿，梦想游列缺。登岳采五芝，涉涧将六草。散发荡玄溜，终年不华皓。静叹亦何念，悲此妙龄逝。在世无千月，命如秋叶蒂。兰生蓬芭间，荣曜常幽翳。

郭璞　游仙诗三首

峥嵘玄圃深，嵯峨天岭峭。亭馆笼云构，修梁流三曜。兰葩盖岭披，清风缘隙啸。

峥嵘玄圃深，嵯峨□□峭

室云梯修梁流三曜兰葩盖

影披清风缘隙啸

张协 游仙诗

驾言寻飞遁，山路郁盘桓。芳兰振蕙叶，玉泉涌微澜。嘉卉献时服，灵术进朝餐。寻山求逸民，穹谷幽且遐。清泉荡玉渚，文鱼跃中波。

玉佩连浮星，轻冠结朝霞。列坐王母堂，艳体餐瑶华。湘妃咏涉江，汉女奏阳阿。

玉佩连浮星，轻冠结朝霞。列坐王母堂，艳体餐瑶华。湘妃咏涉江，汉女奏阳阿。张华游仙诗

乘风高逝，远登灵丘。托好松乔，携手俱游。朝发太华，夕宿神州。弹琴咏诗，聊以忘忧。

昔有神仙士，乃处射山阿。乘云御飞龙，嘘噏叽琼华。可闻不可见，慷慨叹咨嗟。自伤非俦类，愁苦来相加。下学而上达，忽忽将如何！

阮籍咏怀

清露为凝霜，华草成蒿莱。谁云君子贤，明达安可能。乘云招松乔，呼吸永矣哉。

阮籍咏怀

人生不满百，戚戚少欢娱。意欲奋六翮，排雾凌紫虚。蝉蜕同松乔，翻迹登鼎湖。翱翔九天上，骋辔远行游。东观扶桑曜，西临弱水流。北极玄天

【曹植·游仙诗】

渚，南翔陟丹丘。

晨游泰山，云雾窈窕。忽逢二童，颜色鲜好。乘彼白鹿，手翳芝草。我知真人，长跪问道。西登玉台，金楼复道。授我仙药，神皇所造。教我服食，还精补脑。寿同金石，永世难老。

風雲入飛蹤延情理
此事寧可寘

<div style="text-align:right">醫筋了以字山鞠桓清遠了弓遲</div>

子陵彌宇為招於群物

長往的不遊如射紀然

伦了拖
瑤篾七山篾東圖逗經岩詮淥

松為石所蟠枝為風

而殊款香雪雪的紀

清洵草廢

<div style="text-align:right">守蜀法范娥陳石心稱</div>

<div style="text-align:right">遊心詩六首</div>

風云入。自非栖遁情，谁堪霜露湿。萧纶《入茅山寻桓清远不遇》　子陵狥高
尚，超然独长往。钓石宛如新，故态依可想。王筠《东阳还经严陵濑赠萧大
夫》　根为石所蟠，枝为风所碎。赖我有贞心，终凌细草辈。吴筠《咏慈姥矶石
上松》　游仙诗六首。

【游仙诗（六首）】
亭亭天亭峰，跨鹤上崖去。空山静无人，独与云相遇。张三丰《天亭山》
暗泉偏冷，岩深桂绝香。住中能不去，非独淮南王。庾信《山中诗》　涧
年月，鹄去复来归。石壁藤为路，山窗云作扉。王褒《过藏矜道馆》　松古无
壑多，瓮牖　　　　　　　　　　　　　　　　　　　　　　　　荆门丘

亭亭天亭峰，跨鹤上崖去。空山静无人，独与云相遇。

暗泉偏冷，岩深桂绝香。住中能不去，非独淮南王。

松古无年月，鹄去复来归。石壁藤为路，山窗云作扉。

壑多瓮牖荆门丘

庚辰四月前

王寰遂

笔墙

远游绝尘雾，轻举观沧溟。蓬莱阴倒景，昆仑罩曾城。愿与达人游，解结遨濠梁。狂吟任所适，浪游无何乡。

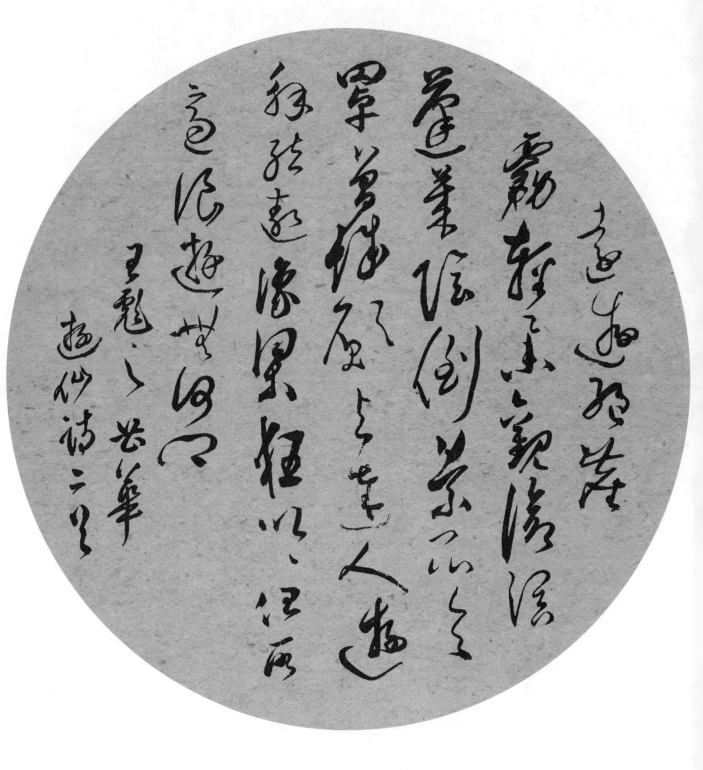

【袁宏、袁豹·游仙诗（各一首）】

息足回阿，圆坐长林。披榛即涧，藉草依阴。

白日清明，青云辽亮。昔闻巢许，今睹台尚。袁宏、袁豹《游仙诗》二首。

鸟飞回阿
圆坐长林披榛
即涧藉草依阴白日
清明青云辽亮昔闻
巢许今睹台尚

袁宏 袁豹
游仙诗二首

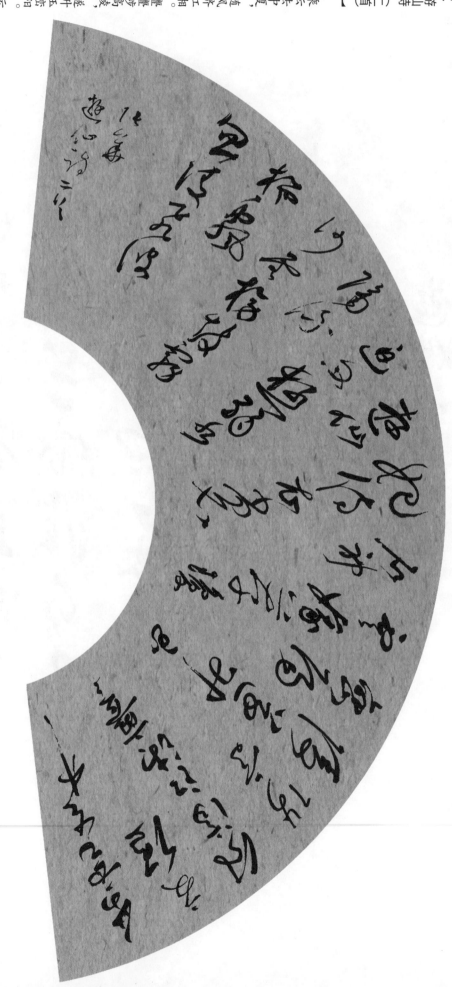

张华

药游仙诗（二首）（晋）

其一

隔流沙，遥裔轻云驾。

云楹桥枝，飘摇冲天夏。

流波济江湘，飞凤随风波。

重台临曲渚，岧峣高岐峨。

遥升玉池阳，逍遥轩五河。

云峤寿神妃，侍天襄。

游仙道四